中國碑帖名品 二編 [三十九]

泉男生墓誌

上海書畫出版社

《中國碑帖名品二編》編委會

編委會主任

　王立翔

編委（按姓氏筆畫爲序）

　王立翔　田松青

　朱艷萍　張恒烟

　孫稼阜　馮　磊

　馮彦芹

本册責任編輯

　馮　磊

本册選編注釋

　俞　豐　陳鐵男

本册圖文審定

　田松青

前言

中華文明綿延五千餘年，文字實具第一功。從倉頡造字而雨粟鬼泣的傳説起，歷經華夏子民智慧聚集、薪火相傳，終使漢字生生不息、蔚爲壯觀。伴隨著漢字發展而成長的中國書法，基於漢字象形表意的特性，在一代又一代書寫者的努力之下，最終超越其實用意義，成爲一門世界上其他民族文字無法企及的純藝術，并成爲漢文化的重要元素之一。在中國知識階層看來，書法是中國人『澄懷味象』、寓哲理於詩性的藝術最高表現方式，她净化、提升了人的精神品格，歷來被視爲『道』『器』合一。而事實上，中國書法確實包羅萬象，從孔孟釋道到各家學説，從宇宙自然到社會生活，中華文化的精粹，在其間都得到了種種反映，書法無愧爲中華文化的載體。書法又推動了漢字的發展，篆、隸、草、行、真五體的嬗變和成熟，源於無數書家承前啓後，對漢字美的不懈追求，多樣的書家風格，則愈加顯示出漢字的無窮活力。那些最優秀的『知行合一』的書法家們是中華智慧的實踐者，他們匯成的這條書法之河印證了中華文化的發展。

因此，學習和探求書法藝術，實際上是瞭解中華文化最有效的一個途徑。歷史證明，漢字及其書法衝破了民族文化的隔閡和時空的限制，在世界文明的進程中發生了重要作用。我們堅信，在今後的文明進程中，這一獨特的藝術形式，仍將發揮出巨大的力量。然而，在當代這個社會經濟高速發展、不同文化劇烈碰撞的時期，書法也遭遇前所未有的挑戰，這其間自有種種因素，而漢字書寫的退化，或許是書法之道出現踟躕不前窘狀的重要原因，因此，有識之士深感傳統文化有『迷失』和『式微』之虞。書法藝術的健康發展，有賴於對中國文化、藝術真諦更深刻的體認，彙聚更多的力量做更多務實的工作，這是當今從事書法工作的專業人士責無旁貸的重任。

有鑒於此，上海書畫出版社以保存、還原最優秀的書法藝術作品爲目的，從系統觀照整個書法史藝術進程的視綫出發，於二〇一一年至二〇一五年間出版《中國碑帖名品》叢帖一百種，得到了廣大書法讀者的歡迎，成爲當代書法出版物的重要代表。爲了能够更好地呈現中國書法的魅力，滿足讀者日益增長的需求，我們决定推出叢帖二編。二編將承續前編的編輯初衷，擴大名作的彙集數量，進一步提升品質，以利讀者品鑒到更多樣的歷代書法經典，獲得對中國書法史更爲豐富的認識，促進對這份寶貴遺産更深入的開掘和研究。

上海書畫出版社

簡介

《泉男生墓誌》，唐高宗調露元年（六七九）十一月二十六日刻立。王德真撰文，歐陽通書。一九二二年出土於河南洛陽城北東嶺頭村。曾歸陶北溟，陶氏欲轉售日本人，爲張風臺以千元截回。後藏河南開封市博物館，河南省圖書館，今存河南省博物院。墓誌長九十二釐米、寬九十一釐米、厚十二釐米。此誌雕刻甚精美，盝頂墓誌蓋上篆書『大唐故特進泉君墓誌』三行九字。文字四周的平面、斜面和側面均刻有纏枝花卉，并有三十二隻騰躍的猛獅，惟妙惟肖，靈動異常。誌文正書，四十六行，滿行四十七字，有方界格。誌文記述了泉男生（六三四—六七九）的生平事迹。泉男生本爲高麗國人，爲其弟所驅逐而投唐，高宗命其爲遼東大都督兼平壤道安撫大使，封玄菟郡公。此誌書法嚴整峻美，恣肆奇崛，爲唐代墓誌中上品。

歐陽通，字通師，潭州臨湘（今湖南長沙）人。歐陽詢第四子。早孤，母徐氏教以父書。初拜蘭臺郎，儀鳳中累遷中書舍人，封渤海公，天授初轉司禮卿判納言事，二年爲相，因反武承嗣陰謀奪取儲位被害。其書法筆力遒健，意度飄逸，與其父有『大小歐陽』之譽。

今選用之本爲朵雲軒所藏初出土精拓本，馬世杰舊藏，有陸和九跋。整幅爲私人所藏初拓本。均係首次原色影印。

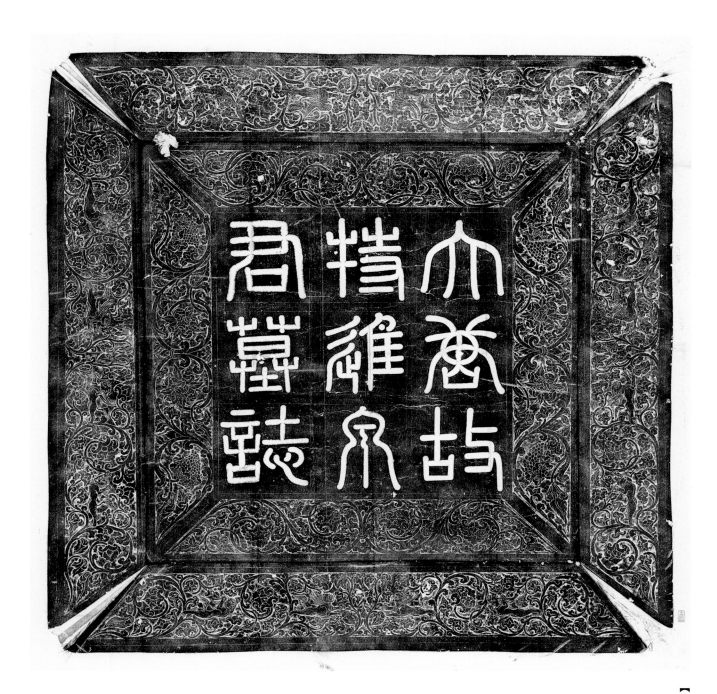

大唐故特進行右衛大將軍鶂臚援右羽林軍仗內供奉上柱國公顯并州大都督泉君墓誌銘并序

中書侍郎蕭撿校相王府司馬王德真撰

朝議大夫行司勳郎中上騎都尉渤海縣開國男陽通書

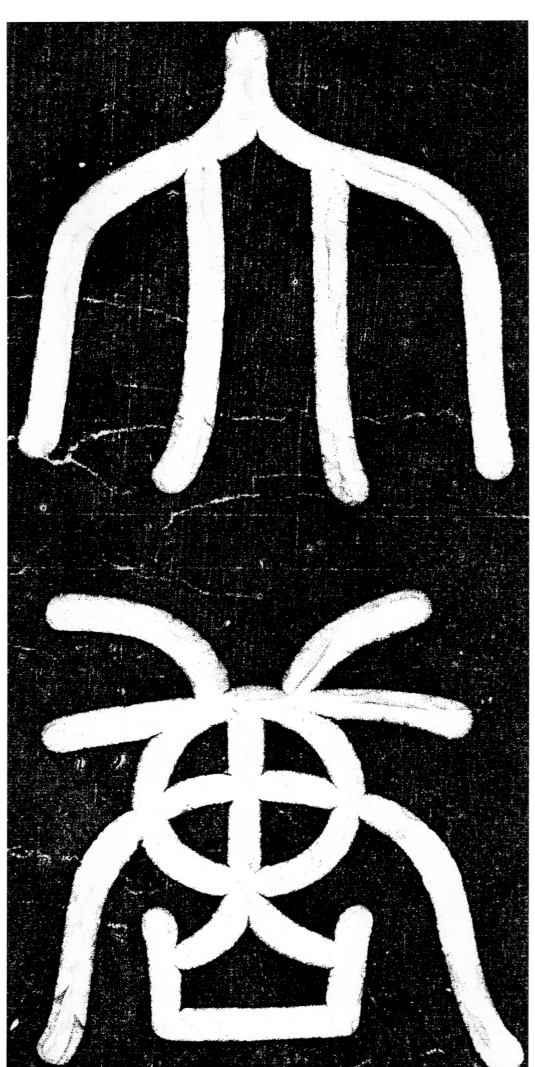

【墓誌蓋】大唐／

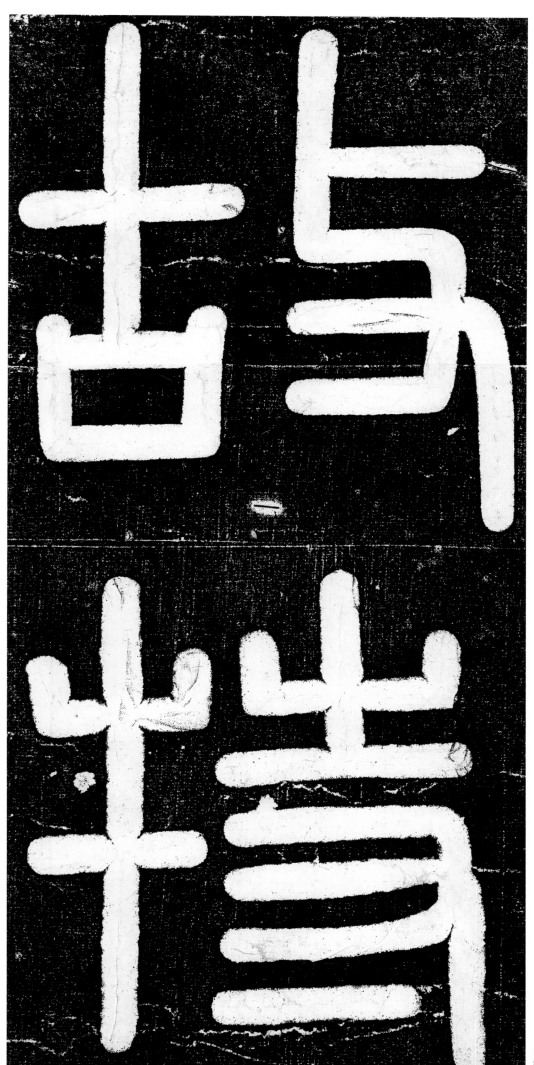

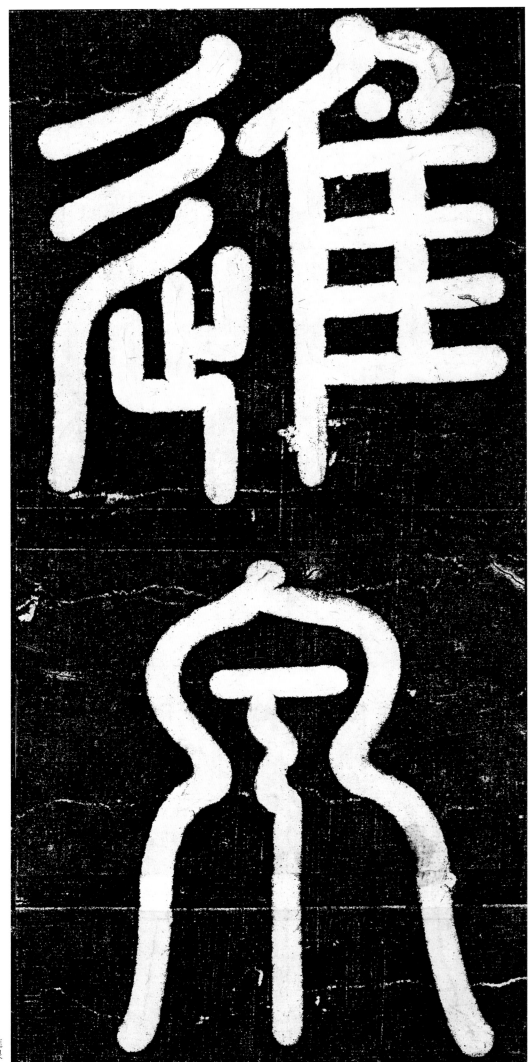

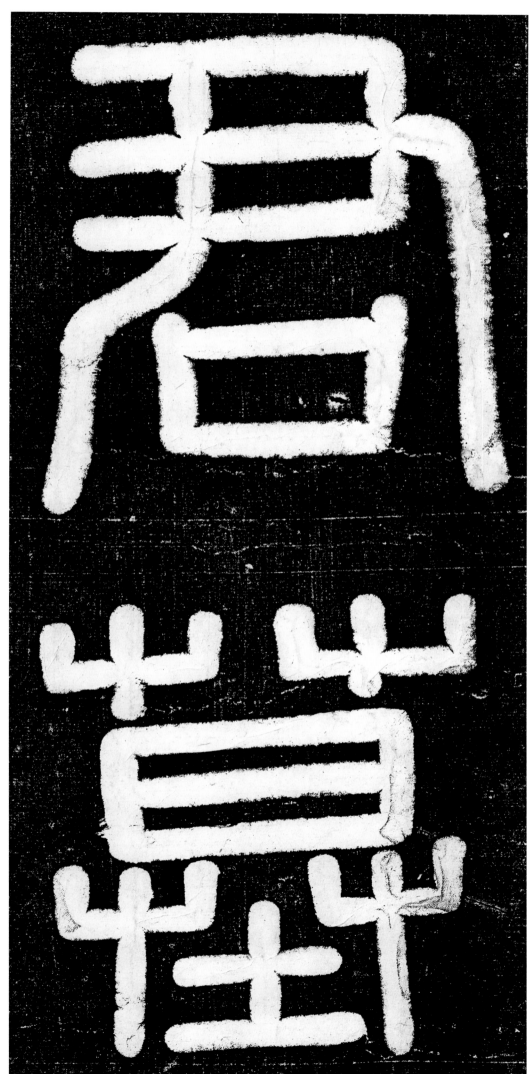

君墓／

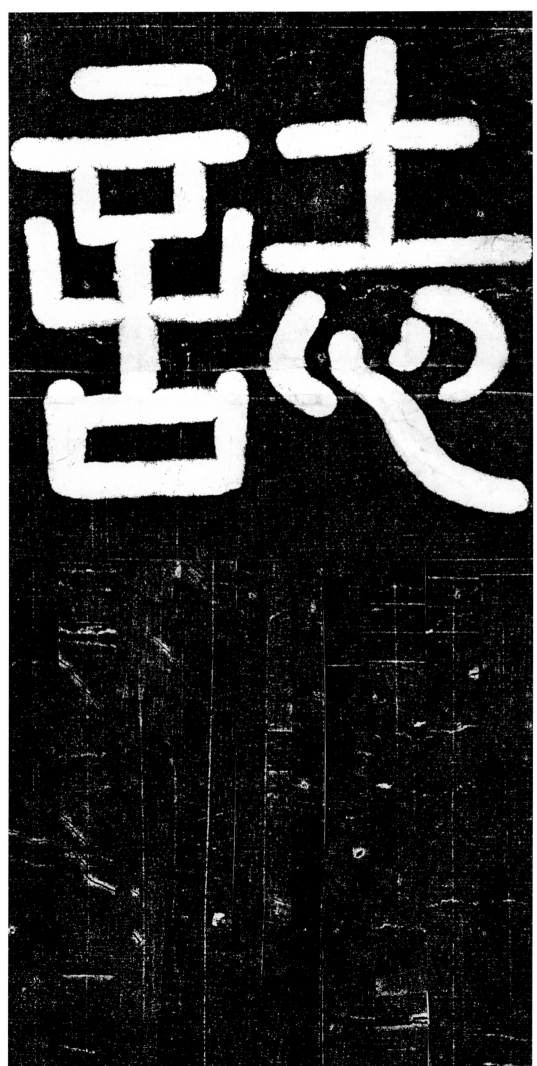

小欧阳氏所书石刻碑有道因法师
碑有泉男生墓志之用笔虚和秀
健较碑之用笔剑拔弩张运腕
过急者尤胜一筹也题赠
伯衡仁兄鉴藏　陆和九时辛未年厚

特進：勳官名。始設於西漢末，位在三公下。東漢至南北朝僅爲加官，無實職。隋唐時爲散官。

王德真：雍州霸城人，唐朝宰相，岳州刺史王武宣之子。貞觀年間，挽郎起家。永隆元年（六八〇），唐高宗任王德真爲中書侍郎、同中書門下三品，與裴炎、崔知溫同掌宰相之職。九月，改任相王（李旦）府長史。垂拱元年（六八五），被貶爲同州刺史，流放象州。

大唐故特進行右衛大將軍兼撿

挍右羽林軍仗內供奉上柱國示

國公贈并州大都督泉君墓誌銘

并序

中書侍郎兼撿挍相王府司馬王

德真撰

朝議大夫行司勳郎中

上騎都尉渤海縣開國男歐陽通

大唐故特進行右衛大將軍兼撿／挍右羽林軍、仗內供奉、上柱國、下／國公、贈并州大都督泉君墓誌銘／并序。／中書侍郎兼撿挍相王府司馬王／德真撰。朝議大夫行司勳郎／中、／上騎都尉、渤海縣開國男歐陽通／

書。
／若夫虹光韞石，即任土而輝山；蟠／
照涵波，亦因川而媚水。泊乎排朱／
閣，登紫蓋，騰輝自遠，逾十乘於華／
軒；表價增高，裂五城於奧壤。況復／
珠蟠角氏，垂景
宿之精芒；碧海之／眾，感名山之氣色。舉踵柔順之境；／

若夫虹光韞石，即任土而輝山；蟠
照涵波，亦因川而媚水：大意為，
山巒蘊有光輝，是因為其中藏著美
玉；川流透顯秀媚，是因為底下育
有珍珠。

泊乎：等到，待及。

朱閣、紫蓋：紅色閣樓、紫色車
蓋，代指皇室內府、帝王車駕。

華軒：華美的車駕。

奧壤：肥沃的國家腹地。

蟠：同「蟠」。

景宿：眾星列於河漢。

罘：山島名。也作「芝罘」，其
一線連陸，環島臨海，在今山東省
煙臺市北。

書
若夫虹光韞石即任土而輝山蟠
照涵波亦因川媚水泊乎排朱
閣登紫蓋騰輝自遠逾十乘於華
軒表價增高裂五城於奧壤況復
珠蟠角氏垂景宿之精芒碧海之
罘感名山之氣色舉踵柔順之境

濫觴：起源、發端。

俎豆：俎和豆，古代祭祀、宴饗時盛放食物的禮器。

律呂：本指樂器，用竹管或金屬管製成，以管的長短來確定音的不同高度，亦作為樂律統稱。此處代指國家政律規治。

廊廟：朝廷。

隋珠鷹檔，楚璧絨繩：隋侯之珠被收於匣中，和氏之璧被繫上掛繩，喻指才能秉賦不得施展。隋珠、楚璧，皆為著名的稀世珍寶。鷹，同「鳶」。絨，捆綁。

遼東郡平壤城：總章元年（六六八），唐軍攻滅高句麗國後，於平壤設安東都護府以統之，屬遼東郡。

濫觴君子之源，抱俎豆而窺律呂，〔懷〕錦繡而登廊廟。移根蟠蟄，申大〔廈〕之隆材；轉職加庭，奉元戎之切〔寄〕。與夫隋珠鷹檔，楚璧絨繩，豈同〔年〕而語矣！於卞國公斯見〔之焉〕。公〔姓〕泉，諱男生，字元德，遼東郡平壤〔城人也〕。原夫遠系，本出於泉，既託〔

神以隤祉，遂因生以命族。其猶鳳
產丹穴，發奇文於九苞；鶴起青田，
稟靈姿於千載。是以空來誕懿，虛
竹隨波，并降乾精，式摽人傑。遂使
洪源控引，態掩金摳；曾堂延袤，勢
臨瓊檻。曾祖子遊，祖太祚，并任莫
離攴。父蓋金，任太大對盧。乃祖乃

鶴起青田：山名，在今浙江省青田縣西北
境。山有泉石之勝，道教謂三十六洞天之
一，以青田石、青田鶴聞名。

莫離支：高句麗國置最高官職，爲權臣所
設。因唐滅高句麗，泉男生成爲最後一任
莫離支。

蓋金：即泉蓋金，原作『淵蓋金』，因避唐高祖李淵諱改，又稱『泉蓋蘇文』。泉男生
之父，高句麗權臣，弒君攝政，獨斷殘暴，曾多次擊退唐軍東征。

神以隤祉，遂因生以命族。其猶鳳／產丹穴，發奇文於九苞：鶴起青田，／稟靈姿於千載。是以空來誕懿，虛／竹隨波，并降乾精，式摽人傑。遂使／洪源控引，態掩金摳：曾堂延袤，勢／臨瓊檻。曾祖子遊，祖太祚，并任莫／離支。父蓋金，任太大對盧。乃祖乃／

隤祉：降福。

命族：統領全族。

丹穴：仙山名。

奇文：奇妙紋路。

九苞：鳳凰的九種特性。

乾精：蒼天之精氣。乾，即『乾』。

式摽：降下，誕下。式，語氣詞。

洪源控引：疏浚洪水源頭。比喻爲
宏偉大業奠定基礎。

金摳：指天樞星。比喻帝位。

曾堂延袤：增加府宅面積，指加官
進爵。曾，同『增』。袤，長度。

瓊檻：華美的欄杆。比喻榮享富
貴。

大對盧：高句麗國官名，似丞相，
總攬一國軍政，後爲莫離支取代。

良弓：比喻治世之才。

兵鈐：用兵之權。

桂婁：高句麗五族之一，後逐漸演變為地域性王族部落。

凌替：衰落，衰敗。

貽厥傳慶：繼承祖先基業。厥，其。

蓬山：蓬萊山，傳說中的仙山。

弁幘：頭巾。

宴翼：為子孫謀劃福蔭。

聯華：花開并帝。

沛鄒：猶『旆騶』，旌旗車駕，此指儀容外表。沛，同『旆』。鄒，同『騶』。

荀令之子：東漢荀彧，人稱荀令君。有子八人，皆為賢德之士。

襟抱：胸襟抱負。

標置：標舉品第，評議位階。

父浪治良弓執兵鈐咸專國柄
桂婁盛業赫然凌替之資遂山高
視礧乎伊霍之任公貽厥傳慶弁
幘乃王公之孫宴翼聯華沛鄒為
荀令之子在齠無弄處廿不群乘
衛玠之車塗光玉粹綴陶謙之帛
里暎珠韜襟抱散朗標置寰宏博廣

父，良冶良弓，并執兵鈐，咸專國柄。桂婁盛業，赫然凌替之資；蓬山高視，礧乎伊霍之任。公貽厥傳慶，弁幘乃王公之孫；宴翼聯華，沛鄒為荀令之子。在齠無弄，處廿不群：指幼年好學，不貪玩劣，處廿不群。童子垂髫貌。廿，即『卅』。兒童束發成兩角貌。

乘衛玠之車，塗光玉粹：指儀容秀美，如似三國時陶謙一般少有大志，胸懷謀略。綴陶謙之帛，里暎珠韜：指棟梁之才，好襟抱散朗，標置寰博，廣

伊霍：伊尹和霍光的合稱。商朝時伊尹流放太甲於桐，漢朝時霍光迎立并廢黜昌邑王劉賀，後用以稱能左右朝政的重臣。

綴：結。

〇一四

廣峻：寬宏嚴苛，指恪守原則。

通介：通達耿介，指保有操守。

書劍：指文治武功。

截蒲：謂截取蒲葉寫字。

琴碁：琴棋。碁，同「棋」。

體仁：躬行仁道。

令德：美德。

禹鑿：指大禹治水之事。

澄陂：水質清澈的湖泊。

繚垣九仞，談者未窺其庭宇：典出《論語·子張篇》：「叔孫武叔語大夫於朝曰：『子貢賢於仲尼。』子服景伯以告子貢。子貢曰：『譬之宮墻，賜之墙也及肩，窺見室家之好。夫子之墙數仞，不得其門而入，不見宗廟之美，百官之富。得其門者或寡矣。夫子之云，不亦宜乎！』」繚垣，圍墙。

中裏小兄、中裏大兄、中裏位頭
大兄：高麗官名。又，『裏』作
『里』。《新唐書·泉男生傳》：
『九歲，以父任爲先人。遷中里小
兄，猶唐謁者也。又爲中里大兄，
知國政，凡辭令，皆男生主之。進
中里位頭大兄。久之，爲莫離支，
兼三軍大將軍，加大莫離支。』

揔錄軍國：統軍治國。

庭宇年始九歲即授先人父任爲
郎〼蚩入榛之辯天工其代方昇
結艾之榮年十五授中裏小兄十
八授中裏大兄年廿三改任中裏
位頭大兄廿四魚授將軍餘官如
故廿八任莫離支兼授三軍大將
軍世三加太莫離支揔錄軍國阿

庭宇。年始九歲，即授先人，父任爲〉郎，正吐入榛之辯：天工其代，方昇〉結艾之榮。年十五，授中裏小兄：十〉八，授中裏大兄；年廿三，改任中裏〉位頭大兄：廿四，
兼授將軍，餘官如〉故；廿八，任莫離支，兼授三軍大將〉軍；世二，加太莫離支。揔錄軍國，阿〉

阿衡元首：擔任宰相，輔佐國君。阿衡，商代官名。

先疇之業：指先基業。先疇，先祖所遺田地。

蘿圖、御寓：皆指所統轄之疆域。寓，同『宇』。

栝矢：栝矢之貢，泛指東北藩屬邦國的貢物。栝，古書上一種荊類植物，莖可製箭杆。

褰期：失期。褰，散失。

桃海之濱：指高句麗。桃海，指東海，傳說中其仙山產蟠桃。

蕭墻：古代宮室内作爲屏障的矮墻。蕭，通『肅』。

四羽：一種尾置四羽的大奇長箭。

内欷：猶言『訥誠』，指品格木訥而忠信。内，通『訥』，遲鈍樸實，不善言辭。

中執：猶言『執中』，指持中庸之道，不偏不倚。

邊甿：邊民。甿，庶人。

衡元首紹先疇之業士識歸心執

危邦之權人無駁議于時蘿圖

御寓栝矢褰期公照花照萼内有

難除之草爲榦爲楨外有將顛之

樹遂使桃海之濱隳八條於礼讓

蕭墻之内落四羽於干戈公情思

内欷事乖中執方欲出撫邊甿外

荒甸：泛指郊野和邊僻地區。

碣夷：日出之地，古稱山東東部等濱海地區。

羲仲：傳說中堯的大臣，掌天文曆法，居碣夷，為東方之官，掌春令之政，訓民耕，使有程期。事見《史記·五帝本紀》《尚書·堯典》。

產、建：泉男產、泉男建、泉男生弟。事見《新唐書》《舊唐書》《資治通鑑》等。

金環幼子，忽就鯨鯢，玉膳長莚，俄殄顧復：此指泉男生幼子泉獻忠在此動亂中被殺害一事。鯨鯢，比喻凶惡之徒。顧復，指父母養育。

共氣皇分：指出身皇族，血承大統。共氣，同氣，指同胞兄弟。皇分，皇室族分，指本族子嗣。

衝膽：猶言「臥薪嘗膽」，形容苦身焦思，自勵圖強。

用擒元惡：擒拿首惡。用，方，才。

巡荒甸，按碣夷之舊壤，請義仲之〼新官。二弟產、建，一朝兇悖，能忍無〼親，稱兵內拒。金環幼子，忽就鯨鯢，〼玉膳長莚，俄殄顧復。公以共氣皇〼分，既飲涙而飛撥〼同盟雨集，遂衝〼膽而提戈。將屠平壤，用擒元惡，始〼達烏骨之郊，且破瑟堅之壘。明其〼

巡荒甸按碣盡之舊壤請義仲之

新官二弟產建一朝兇悖能忍無

親稱兵內拒金環易子忽就鯨鯢

玉膳長莚俄殄顧復公以共氣皇

分既飲涙而飛撥同盟雨集遂衝

膽而提戈將屠平壤用擒元惡始

達烏骨之郊且破瑟堅之壘明其

爲賊，鼓行而進，仍遣大兄弗德等／奉表入朝，陳其事迹。屬有離叛，德／遂稽留，公乃反施遼東，移軍海北，／馳心丹鳳之闕，飭躬玄兔之城。／更遣大兄冉有，重申誠效。曠林積／惡，先尋闕伯之戈；洪池近遊，豈貪／虞叔之劍。皇帝照彼青丘，亮／

玄兔：玄菟郡。

曠林積惡，先尋闕伯之戈：大意爲兄弟反目，相互征討。

洪池近遊，豈貪虞叔之劍：大意爲遭受迫害，出奔避難。典出《左傳》桓公十年。

青丘：傳說中的海外國名。泛指邊遠蠻荒之國，此指高句麗國。

為賊鼓行而進仍遣大兄弗德等
奉表入朝陳其事迹屬有離叛德
遂稽留公乃反施遼東移軍海北
馳心丹鳳之闕飭躬玄兔之城
更遣大兄冉有重申誠效曠林積
惡先尋闕伯之戈洪池近遊豈貪
虞叔之劍皇帝照彼青丘亮

丹懇：赤誠之心。

丸山：又作「九都」，即今遼寧省大遼河
古高句麗國都城建於其下。

梁水：古水名。即今遼寧省大遼河
支流太子河。

乾封元年：公元六六六年。乾封為
唐高宗李治第五個年號。

獻誠：泉男生之子。乾封元年五月，
蓋蘇文去世，泉男生遭弟弟泉男建驅
逐，泉男生遣其子泉獻誠到唐朝求救
請降。詳見《泉獻誠墓誌》（《資治
通鑒》卷二百零一）

太大兄：高句麗官名，位在大對盧
下。

契苾何力：唐初名將，鐵勒族人，
原為契苾部可汗。曾三攻高句麗，
於總章元年（六六八）協助司空李
勣攻克平壤，加鎮軍大將軍，封
涼國公。卒謚毅。卒後陪葬昭陵。
乾封元年六月，唐高宗命契苾何力
為遼東道安撫大使，率軍援救泉男
生。十二月，改任遼東道行軍副大
總管，仍兼任遼東道安撫大使。

其丹懇，覽建、產之罪，發雷霆
之威。丸山未銘，得來表其先
覺；梁水無孽，仲謀憂其必亡。
乾封元年，公又遣子獻誠入朝。
帝有嘉焉，遙拜公特進、太大兄
如故，平壤道行軍大揔管兼使持
節安撫大使，領本蕃兵共大揔管
契苾何力等

其丹懇，覽建、產之罪，發雷霆之威。/
丸山未銘，得來表其先覺；梁水無/孽，
仲謀憂其必亡。乾封元年，公又/遣子獻
誠入朝。帝有嘉焉，/遙拜公特進、太大
兄如故，/平壤道/行軍大揔管兼使持節、
安撫大使，/領本蕃兵，共大揔管契苾何
力等，/

經略：經略使，官名。唐初時於邊
遠州郡置經略使，爲邊防軍事長
官，後多由節度使兼任。

書籍轅門、希風共欻：大意指將歸
順的土地人口登記在冊。轅門，地
方官署外門。希風，仰慕風操。

蕞爾：邊遠小國，此指高句麗。語
出《左傳》昭公七年：『鄭雖無
腆，抑諺曰「蕞爾國」，而三世執
其政柄。』

總章元年：公元六六八年。總章屬
唐高宗李治第六個年號。

相知經略。公率國內等六城十餘／萬戶，書籍轅門；又有朮底等三城，／希風共欻。蕞爾危矣，日窮月蹙。二／年，奉敕追公入朝。總章元年，／授使持節、遼東大都督、上

相知經略公率國內芋六城十餘
芳戶書籍轅門又有朮底芋三城
希風共欻蕞尓危矣日窮月蹙二
年奉勅追公入朝總章元年
授使持節遼東大都督上柱國玄
兔郡開國公食邑二千戶餘官如
故小貂末夷方傾巢鷯之幕大

李勣（五九四—六六九）：字懋功，
曹州人。唐初名將，位列凌煙閣
二十四功臣，封英國公，謚貞武，陪
葬昭陵。乾封元年（六六六）十二
月，唐高宗命李勣爲遼東道行軍大總
管。總章元年（六六八）九月，李
勣與契苾何力攻克平壤城，擒獲泉男
建、泉男產和國王高藏

哥：同「歌」。

崇墉：高大城牆。

弔罪弔人：即「弔民伐罪」，征討
有罪者以撫慰百姓。「人」當作
「民」，因避唐太宗李世民諱改。

塗地：遭受殘害。

僧信誠：名爲信誠的僧人。

君有命，還歸蓋馬之營。其年秋，奉
勑共司空、英國公李勣，相知經略。
風驅電激，直臨平壤之城；前哥後
舞，遙振崇墉之堞。公以弔罪弔人，
憫其塗地，潛機密
構，濟此膏原。遂
與僧信誠等內外相應，趙城拔幟，
豈勞韓信之師；鄴扇抽關，自結袁

譚之將。其王高藏及男建等，咸從／俘虜。巢山潛海，共入隄封；五部三／韓，并為臣妾。遂能立義斷恩，同鄭／伯之得雋；反禍成福，類箕子之疇／庸。其年，與英公李勣／等凱入京都，／策勳飲至。獻捷之日，男建將誅，公／內切天倫，請重閽而蔡蔡叔；上感／

高藏：高句麗權臣淵蓋金殺死榮留王後，立高藏為傀儡國王。總章元年九月，唐軍圍攻平壤，高藏遣泉男產等人持白幡降。高宗授高藏開府儀同三司、遼東都督，封朝鮮王。後與靺鞨謀叛，召還，配流邛州。詳見《舊唐書·東夷傳》。

隄封：版圖，疆域。

五部：指高句麗國消奴、絕奴、順奴、灌奴、桂婁五個部族。

三韓：漢時謂朝鮮南部有馬韓、辰韓、弁辰（又稱弁韓），合稱『三韓』。

鄭伯：即鄭莊公，春秋時鄭國國君。

箕子：商紂王叔父。周武王滅商，封箕子於朝鮮。

疇庸：謂選賢任能。

重閽：重重宮門。

蔡叔：蔡叔度，姬姓，名度。封於蔡。

蔡：與周公皆為周武王兄弟。

譚之將其王高藏及男建等咸從
俘虜巢山潛海共入隄封五部三
韓並為臣妾遂能立義斷恩同鄭
伯之得雋反禍成福類箕子之疇
庸其年与英公李勣等凱入京都
策勳飲至獻捷之日男建將誅公
內切天倫請重閽而蔡蔡叔上感

皇睠貤輕典、而流共工。友悌之極、朝野斯尚。其年、蒙授右衛大將軍、進封卞國公、食邑三千戶、特進勳官如故、兼擒校右羽林軍、仍令仗內供奉。降禮承優、登壇引拜、桓珪輯中黃之瑞、羽林光太紫之星。陪奉輦輅、便繁左右、恩寵之隆、無所

皇睠，就輕典而流共工。友悌之極，／朝野斯尚。其年，蒙授右衛大將軍，／進封卞國公，食邑三千戶，特進勳／官如故，兼擒校右羽林軍，仍令仗／內供奉。降禮承優，登／壇引拜，桓珪／輯中黃之瑞，羽林光太紫之星。陪／奉輦輅，便繁左右。恩寵之隆，無所／

与讓腎腸之寄莫可爲儔儀鳳二
年奉敕存撫遼東改置州
縣求瘼卹隱繦負如歸劃野疎疆
莫川知正以儀鳳四年正月廿九
日遘疾薨於安東府之官舍春秋
卅有六震宸傷軫台衡惄笛四
郡由之爲罷市九種因之以輟耕

與讓：腎腸之寄，莫可爲儔。儀鳳二／年，奉敕存撫遼東，改置州／縣。求瘼卹隱，繦負如歸；劃野疎疆／／莫川知正。以儀鳳四年正月廿九／日遘疾，薨於安東府之官舍，／春秋／卅有六。震宸傷軫，台衡惄笛，四／郡由之而罷市，九種因之以輟耕。／

腎腸：忠心。

儔：比。

求瘼卹隱：探訪、憂念百姓疾苦。瘼，病。

繦負：以帶繫財貨或用布裹小兒，負之於背。此指由於國家動亂而被迫背井離鄉的難民。

儀鳳四年：公元六七九年。儀鳳爲唐高宗李治第九個年號。

宸：丹宸，丹屏，借指君王。

軫：古代軍中的一種小鼓。

台衡：喻宰輔大臣。台，三台星；衡，玉衡星，北斗七星從天樞起第五星。皆位於紫微宮座前。陸機《贈弟士龍》詩之一：『奕世台衡，扶帝紫極。』

懋功：大功。

縟禮：指葬禮規格高，儀式繁縟。

秘算：胸中富懷謀略。

鈐謀：古代有兵書名《玉鈐篇》，相傳爲呂尚所遺。此處泛指兵法謀略。

荒服：古代王畿外圍，以五百里爲劃，共有五服，最遠稱「荒服」。《尚書·益稷》：「弼成五服，至於五千。」孔安國注：「五服，侯、甸、綏、要、荒服也。服，五百里。四方相距爲方五千里。」

允叶：和洽。叶，同「協」。

詔曰懋功流賞寵命洽於生前縟
禮贈終哀榮貫於身後式甄忠義
豈隔存亡特進行右衛大將軍上
柱國卞國公泉男生五部酋豪三
韓英傑機神穎悟識具沉遠秘籌
發於鈐謀宏材申於武藝僻居荒
服思効款誠去危就安允叶變通

詔曰：「懋功流賞，寵命洽於生前；縟／禮／禮贈終，哀榮貫於身後。式甄忠義，／豈隔存亡。特進、行右衛大將軍、上／柱國、卞國公泉男生，五部酋豪；三／韓英傑，機神穎／悟，識具沉遠，秘籌／發於鈐謀，宏材申於武藝。僻居荒／服，思効款誠，去危就安，允叶變通／

之道，以順圖逆，克清遼浿之濱。美／勛遐著，崇章荐委，入典北軍，承宴／私於紫禁；出臨東陼，光鎮撫於青／丘。佇化折風，溫先危露，興言永逝，／震悼良深。宜增連率之班，載穆追／崇之典。可贈使持節、大都督，并、汾、／箕、嵐四州諸軍事、并州刺史，餘官／

克清：征服，平定。

遼浿：遼地與浿地的合稱，即今中國遼東和朝鮮西北部清川江一帶。

東陼：東洲，此指朝鮮。

崇禁：古以崇徽垣比喻皇帝的居處，因稱宮禁為「紫禁」。

連率：又稱『連帥』，原指十諸侯國之統帥。後泛指地區最高統帥、長官。

之道以順圖逆克清遼浿之濱美
勛遐著崇章荐委入典北軍承宴
私於紫禁出臨東陼光鎮撫於青
丘佇化折風溫先危露興言永逝
震悼良深宜增連率之班載穆追
崇之典可贈使持節大都督并汾
箕嵐四州諸軍事并州刺史餘官

並知故所司俻禮冊命贈絹布七
百段米粟七百石凶事葬事所須
並宜官給務從優厚賜東園秘器
卷京官四品一人攝鴻臚少卿監
護儀仗鼓吹送至墓所往還五品
一人持節賷璽書吊祭三日不視
事靈柩到日仍令五品已上赴宅

東園：官署名。秦漢置，掌陵墓內
冥器製造與供應，屬少府。東園秘
器：皇室、高官等喪葬所用棺槨
器。《漢書・佞幸傳・董賢》：『及至
東園秘器，珠襦玉柙，豫以賜賢，
無不備具。』顏師古注引《漢舊
儀》：：『東園秘器作棺梓，素木長
二丈，崇廣四尺。』

并如故。』所司俻禮冊命，贈絹布七／百段，米粟七百石，凶事、葬事所須／並宜官給，務從優厚。賜東園秘器，／差京官四品一人，攝鴻臚少卿／護，儀仗鼓吹送至墓所／往還。五品／一人，持節賷璽書吊祭，三日不視／事。靈柩到日，仍令五品已上赴宅

寵贈之厚，存歿增華；哀送之盛，古／今斯絕。考功累行，謚曰襄公。以調／露元年十二月廿六日壬申窆於／洛陽邙山之原，禮也。哀子衛尉寺／卿獻誠，夙奉庭訓，早紆朝

戲，拜前／拜後，周魯之寵既隆；知死知生，吊／贈之恩彌縟。茹茶吹棘，踐霜移／

寵贈之厚存歿增華衰送之盛古
今斯絕考功累行謚曰襄公以調
露元年十二月廿六日壬申窆於
洛陽邙山之原禮也哀子衛尉寺
卿獻誠夙奉庭訓早紆朝戲拜前
拜後周魯之寵既隆知死知生吊
贈之恩彌縟茹茶吹棘踐霜移

調露元年：公元六七九年。調露為
唐高宗李治第十個年號。

窆：下葬。

庭訓：典出《論語·季氏》。後以
『庭訓』指父訓，或承受父訓。

朝戲：朝服，亦借指朝官。

茹茶：比喻受盡苦難。茶，苦菜。

吹棘：比喻母親辛苦育養子女。
棘，酸棗樹。

○三○

翠琬：碑石銘刻的美稱。

黃壚：黃泉，墳墓。

十洲：海中十處仙境。《海內十洲記》：「漢武帝既聞王母說八方巨海之中有祖洲、瀛洲、玄洲、炎洲、長洲、元洲、流洲、生洲、鳳麟洲、聚窟洲。有此十洲，乃人迹所稀絕處。」

谷王：江海。以其能容百谷之水，故名。此以谷王代指高句麗。

訏謨：遠大宏偉的謀劃。

烏弈：蟬聯不絕。

露痛迷微之顯傾衰負趍之潛度
毀魏墳之舊漆落漢臺之後素刊
翠琬而傳芳就黃壚而永固其詞
曰
三岳神府十洲仙庭谷王產傑山
祇孕靈訏謨國緯烏弈人經錦衣
編服議罪詳刑其一伊人間出黎家

露，痛迷微之顯傾，哀負趍之潛度。／毀魏墳之舊漆，落漢臺之後素。刊／翠琬而傳芳，就黃壚而永固。其詞／曰：／三岳神府，十洲仙庭。谷王產傑，山／祇孕靈。訏謨國緯，烏弈人經。錦衣／繡服，議罪詳刑。其一。伊人間出，承家

鳳雛、驥子：皆喻俊傑人才。

鷹：同『鸇』。

橋翁授履：指漢初張良在橋上遇黃石老人，被授《兵法》一事。

鶚起：啓用人才。

反袂：衣袖拭淚，形容傷心哭泣。

移衾：移開衣被，形容親人反目。

麟洲：鳳麟洲，傳說中的仙境，即上文『十洲』之一。

鳳闕：皇宮、朝廷。

疊祉。矯矯鳳雛，昂昂驥子。韞智川／積，懷仁岳峙。州牧鷹刀，橋翁授履。／其二。消灌務擾，鄒盧寄深。文摳執柄，／武轄操鈐。荆樹鶚起，蘆川鴈沉。既／傷反袂，且恨移衾。其三。蕭影麟洲，輸／誠鳳闕。朝命光寵，／天威吊伐。殄寇瞻星，行師計月。夷／

疊祉矯矯鳳鶵昂昂驥子韞智川
積懷仁岳峙州牧鷹刀橋翁授履
其消灌務擾鄒盧寄深文摳執柄
武轄操鈴荆樹鶚起蘆川鴈沉既
傷及袂且恨移衾其三蕭影麟洲輸
誠鳳闕朝命光寵
天威吊伐弥寇瞻星行師計月夷

彎弧：拉弓射箭。

叩閽：扣擊宮門。指官吏、百姓以登聞鼓、邀車駕等方式直接向皇帝申訴冤抑。

秋茶：秋天茶葉十分繁茂，多比喻嚴苛的刑罰。茶，苦菜。

復開春棣：春日棠棣之花復又盛開。此喻兄弟感情和睦，盡釋前嫌。

銜珠：指實賜恩典。

裹桂：桂樹隨風搖曳貌。

亶洲：島名。《括地志》：「亶洲在東海中，秦始皇使徐福將童男女入海求仙人，止住此洲，共數萬家，至今洲上人有至會稽市易者。」

輅：車轅。

勤王：君主遇危，臣子起兵救援。

三河：漢代以河內、河東、河南三郡屬三河，即今河南省洛陽市黃河南北一帶。此泛指九州中央之地。

舞歸巖，凱哥還謁。其四。彎弧對泣，叩
閽祈帝。邊徙秋茶，復開春棣。鏘玉
高秩，銜珠近衛。寶劍舒蓮，香車裹
桂。其五。輕軒出撫，重錦晨遊。抑揚稜
兒堤，卦亶洲贍威仰惠坒景思柔
始襜來軸，俄慌去輅。其六。斂革勤王
聞聲悼辰九原容衛三河兵士

舞歸巖，凱哥還謁。其四。彎弧對泣，叩／閽祈帝。邊徙秋茶，復開春棣。鏘玉／高秩，銜珠近衛。寶劍舒蓮，香車裹／桂。其五。輕軒出撫，重錦晨遊。抑揚稜／兒堤，卦亶洲。贍威仰惠，望景思柔／始襜來軸，俄慌去輅。其六。斂革勤王，／聞聲悼辰。九原容衛，三河兵士。／

南望少室，北臨太史。海就泉通，山／隨墓起。其七。霜露年積，春秋日居。墳／圓月滿，野曠風疎。幽壤勒頌，貞瑉／瘞書。千齡暐曄，一代丘墟。其八。／

南望少室北臨太史海龍泉通山
隨墓起其七霜露年積春秋日居墳
圓月滿野曠風疎幽壤勒頌貞瑉
歷書千齡暐曄一代丘墟其八

歷代集評

少孤，母徐氏教其父書。每遺通錢，紿云：『質汝父書迹之直。』通慕名甚銳，晝夜精力無倦，遂亞於詢。

——《舊唐書·歐陽通傳》

（歐陽詢）子通，亦善書，瘦怯於父。

——唐·張懷瓘《書斷》

筆力勁險，盡得家風，但微失豐濃，故有愧其父。至於驚奇跳駿，不避危險，則殆無異也。書家論通比詢書失於瘦怯，薛純陀比詢書傷於肥鈍，今視其書，可信也。

——宋·董逌《廣川書跋》

評者謂歐陽蘭臺瘦怯於父而險峻過之，此碑如病維摩，高格貧士，雖不饒樂，而眉宇間有風霜之氣，可重也。

——明·王世貞《弇州山人四部稿》

王元美曰評者謂蘭臺瘦怯於父而險峻過之云云，余謂蘭臺故學父書，而小變爲險筆，時兼隸分，自是南北朝流風餘韻，《李仲璇孔廟碑》、趙文淵《華嶽碑》，可復觀也。

——明·趙崡

此誌撰者王德真，文筆頗綿麗。書者歐陽通，幾二千言，視《道因法師碑》尤可寶。十餘年來，邙洛所出唐人誌石，不下數百，要以此誌爲冠矣。乙丑六月。

——近代·羅振玉《松翁近稿》

是誌書在《道因碑》二十年後，故結體雖峻而用筆逆入平出漸近沖和，與《溫虞公碑》相出入。去歲洛陽出土全誌，數千言，殊少殘泐。使蘇齋老人見之，不知若何嘆賞也。

——近代·褚德彝

王德真此文氣息古雅，直可奪開府之席，王、楊無此堅卓也。

——近代·褚德彝

此石近年出土，完整如新，與《道因》同一結構，而險峻之處似乎少遜。歐陽父子擅有唐一代盛名，碑誌多出其手，所爲碑版照四裔者，足以當之，而傳世之作，不過數種，小歐尤爲罕見，甚矣！不朽之難也。（乙丑中元日）

——近代·朱文鈞

余乙丑跋尾，謂此誌險峻少遜《道因》，今按次說非也。《道因》實步趣《皇甫》，此誌則脫胎《化度》，蘭臺晚年書如有出世者，必可頡頏率更，與《禮泉》《溫彥博碑》相出入矣。古人孜孜不倦，書與年進，未可以一時所見，遽下雌黃。翁覃溪未見《禮泉》，遂推《化度》爲歐書第一。然不履其書在《禮泉》以前也，則以貞觀五年爲邕禪師建塔之年，非率更書石之年，亦欲以歐公晚年書，以自堅其立說之壁壘耳。

——近代·朱文鈞

小歐陽氏所書石刻碑有《道因法師》，誌有《泉男生》，然誌之用筆虛和秀健，較碑之用筆劍拔弩張、運腕過急者尤勝一籌也。

——近代·陸和九

圖書在版編目（CIP）數據

泉男生墓誌/上海書畫出版社編．——上海：上海書畫出版
社，2023.5
（中國碑帖名品二編）
ISBN 978-7-5479-3080-9

Ⅰ.①泉…　Ⅱ.①上…　Ⅲ.①楷書－碑帖－中國－唐代　Ⅳ.
①J292.24

中國國家版本館CIP數據核字（2023）第076773號

中國碑帖名品二編［二十九］

泉男生墓誌

本社　編

責任編輯	馮　磊
審　讀	陳家紅
圖文審定	田松青
責任校對	黃　潔
封面設計	王　崢
整體設計	馮　磊
技術編輯	包賽明

出版發行	上海世紀出版集團
	❷ 上海書畫出版社
地址	上海市閔行區號景路159弄A座4樓
郵政編碼	201101
網址	www.shshuhua.com
E-mail	shcpph@163.com
印刷	上海雅昌藝術印刷有限公司
經銷	各地新華書店
開本	710×889mm　1/8
印張	5
版次	2023年6月第1版
	2023年6月第1次印刷
書號	ISBN 978-7-5479-3080-9
定價	48.00元

若有印刷、裝訂質量問題，請與承印廠聯繫